庞中华文化艺术

中国硬笔书法第一人

当选国际硬笔书法家联盟主席
被联合国美术家协会授予
『终身成就奖』

庞中华硬笔书法系列

新千字文

行楷钢笔字帖

高占祥 赵缺/著
庞中华/书法
黯香斋/注释解析

庞氏书法艺术，继承传统，大胆创新，清新俊美自成一派，被誉为：庞体。他率先使用中国和世界生产的各种书写工具及传统的毛笔，创作出大幅篆书、隶书、楷书、行草书，及中文和少数民族文字的书法作品，技法精湛，美不胜收，令人惊叹。其艺术性、独创性和时代性，成为当代中国永恒的记忆符号，具有珍贵特有的收藏价值。

庞氏书法艺术，继承传统，大胆创新，清新俊美自成一派，被誉为：庞体。他率先使用中国和世界生产的各种书写工具及传统的毛笔，创作出大幅篆书、隶书、楷书、行草书，及中文和少数民族文字的书法作品，技法精湛，美不胜收，令人惊叹。其艺术性、独创性和时代性，成为当代中国永恒的记忆符号，具有珍贵特有的收藏价值。

庞氏书法艺术，继承传统，大胆创新，清新俊美自成一派，被誉为：庞体。他率先使用中国和世界生产的各种书写工具及传统的毛笔，创作出大幅篆书、隶书、楷书、行草书，及中文和少数民族文字的书法作品，技法精湛，美不胜收，令人惊叹。其艺术性、独创性和时代性，成为当代中国永恒的记忆符号，具有珍贵特有的收藏价值。

庞氏书法艺术，继承传统，大胆创新，清新俊美自成一派，被誉为：庞体。他率先使用中国和世界生产的各种书写工具及传统的毛笔，创作出大幅篆书、隶书、楷书、行草书，及中文和少数民族文字的书法作品，技法精湛，美不胜收，令人惊叹。其艺术性、独创性和时代性，成为当代中国永恒的记忆符号，具有珍贵特有的收藏价值。

庞氏书法艺术，继承传统，大胆创新，清新俊美自成一派，被誉为：庞体。他率先使用中国和世界生产的各种书写工具及传统的毛笔，创作出大幅篆书、隶书、楷书、行草书，及中文和少数民族文字的书法作品，技法精湛，美不胜收，令人惊叹。其艺术性、独创性和时代性，成为当代中国永恒的记忆符号，具有珍贵特有的收藏价值。庞氏书法艺

吉林出版集团 时代文艺出版社

图书在版编目（CIP）数据

新千字文 / 庞中华著.— 长春：时代文艺出版社，2012.3

ISBN 978-7-5387-3975-6

Ⅰ.①新... Ⅱ.①庞... Ⅲ.①汉字—硬笔字—法帖 Ⅳ.①J292.12

中国版本图书馆CIP数据核字（2012）第016552号

出 品 人 陈 琛

选题策划 空林子

责任编辑 焦 瑛

插图绘制 陈春泥

装帧设计 孙 俪

排版制作 杜佳钰

新千字文

高占祥 赵缺 著　　庞中华 书法　　黯香斋 注释解析

出版发行 / 吉林出版集团 时代文艺出版社

地址 / 长春市泰来街1825号 吉林出版集团 时代文艺出版社　邮编 / 130011

总编办 / 0431-86012927　发行科 / 0431-86012939

网址 / www.shidaicn.com

印刷 / 吉林省金昇印务有限公司

开本 / 787×1092毫米　1 / 16　字数 / 80千字　印张 / 11.75

版次 / 2012年5月第1版　印次 / 2012年5月第1次印刷　定价 / 24.00元

目 录

新千字文

楷体

云 蒸 沧 海　雨 润 桑 田
阴 阳 世 界　造 化 黎 元
羲 农 开 辟　轩 昊 承 传
魁 凌 涿 鹿　熊 奋 阪 泉
四 凶 伏 罪　群 兽 听 宣
垂 裳 拱 手　击 壤 欢 颜
挽 弓 射 日　采 石 补 天
巢 由 小 隐　稷 契 大 贤
触 峰 贻 患　治 水 移 权
鲧 惟 北 面　舜 竟 南 迁

洪　荒　待　考　虚　诞　连　篇

聊　将　俊　杰　尽　作　神　仙

神农氏

桀	纣	多	情	履	发	能	征
每	言	失	道	必	曰	倾	城
戮	兄	叔	旦	述	父	武	庚
败	皆	怙	恶	成	则	彰	名
三	王	既	殁	诸	霸	迭	兴
七	雄	更	勃	百	战	不	宁
起	甘	杀	妇	羊	忍	啜	羹
枉	称	顺	逆	漫	说	纵	横
楚	尸	秦	俑	燕	台	赵	坑
推	诚	赴	会	转	瞬	渝	盟

役 丁 困 死 戍 卒 求 生
饱 经 丧 乱 渴 望 升 平

褒姒

始 皇 暴 戾　赤 帝 刚 柔
俱 为 一 统　谁 得 千 秋
遂 分 郡 县　稍 褫 公 侯
豪 侠 饮 恨　渔 樵 忘 忧
九 畿 旌 旆　万 里 丝 绸
计 出 帷 幄　功 归 冕 旒
或 逢 外 戚　空 逞 叛 谋
秀 堪 应 谶　莽 固 招 尤
汉 廷 何 在　洛 邑 另 修
往 来 阉 宦　蹴 踏 清 流

魏	晋	受	禅	陶	虞	蒙	羞
蜀	申	炎	祚	吴	访	夷	洲

秦始皇

瑜亮已逝　干戈且终
尘侵塞内　烟锁江东
六朝斜月　五族飘风
尔登宝殿　朕坐囚笔
投鞭踊跃　挥麈雍容
锋芒闪烁　血泊混融
隋代至伟　齐州复同
寒窗苦读　进士荣封
杨涧李继　周退唐隆
长明乃晦　极盛而穷

怯	谈	藩	镇		愁	看	深	宫
篡	臣	交	替		僭	主	相	攻

武则天

稚 童 徒 泣　点 检 难 防

惯 冲 营 阵　巧 取 庙 堂

力 除 前 弊　反 致 后 殃

但 吞 闽 岭　未 定 朔 方

虽 繁 市 肆　屡 怅 边 疆

凄 惶 离 汴　逸 乐 居 杭

欺 心 奸 佞　涅 背 忠 良

仍 遭 德 祐　敢 忆 靖 康

狼 奔 沃 野　龙 没 汪 洋

怒 声 幽 咽　浩 气 苍 凉

匹 夫 举 义　衲 子 安 邦

勋 贵 并 翦　恩 威 远 航

郑和

花	鼓	久	唱	胡	弦	又	弹
八	旗	猛	烈	十	室	癒	残
细	删	坟	典	强	改	衣	冠
扰	绥	奴	婢	震	慑	戎	蛮
欧	师	美	旅	锐	炮	坚	船
惕	兢	揖	盗	慷	慨	和	蕃
昼	消	积	雪	夜	涌	狂	澜
金	銮	骤	废	火	凤	频	燃
秣	陵	惨	怖	缅	甸	辛	酸
粟	枪	驱	寇	镰	斧	磅	山

凿 穿 愚 昧　　扫 净 冥 顽

红 霞 普 照　　碧 宇 偕 攀

慈禧

先	哲	所	知	今	我	之	资
卷	丰	旨	博	意	畅	魂	驰
白	马	诡	辩	青	牛	玄	思
商	韩	利	害	孔	孟	孝	慈
兵	家	有	策	墨	者	无	私
观	星	邹	衍	问	稼	樊	迟
斩	蛟	驭	鹤	跨	象	乘	狮
法	休	妄	悟	戒	可	恒	持
真	佛	劝	善	伪	僧	媚	时
常	存	正	念	莫	祷	淫	祠

随 缘 似 懒　格 物 若 痴
勉 探 精 粹　渐 却 瑕 疵

孔子

赢 政 焚 书　刘 彻 尊 儒
独 裁 专 制　异 轨 殊 途
仆 非 轻 贱　君 自 寡 孤
澹 然 朱 紫　妙 矣 莼 鲈
奉 亲 首 责　报 国 宏 图
睦 友 以 信　悦 妻 如 初
爱 当 掷 果　贞 只 还 珠
女 宜 立 业　男 亦 入 厨
礼 须 微 薄　仪 忌 粗 疏
禁 奢 从 俭　守 洁 去 污

理	争	尺	寸	财	舍	锱	铢
临	危	谨	慎	闻	诟	糊	涂

潘安

华	夏	巍	峨	文	章	耸	峙
窥	测	豹	斑	步	趋	麟	趾
断	竹	鸣	歌	结	绳	纪	事
甲	骨	撰	辞	鼎	碑	刻	字
嗟	咏	饥	劳	颂	吟	祭	祀
藉	此	抒	怀	因	其	阐	志
荷	锄	展	喉	抛	筠	戟	指
抱	蕙	兰	芬	吐	蔷	薇	刺
骚	屈	哀	民	漆	庄	避	仕
盲	岂	误	编	腐	犹	著	史

萧 瑟 毫 端　扶 摇 胸 次

倚 案 抚 膺　破 霄 振 翅

庄周

瑶	琴	古	韵	牙	板	新	腔
濯	莲	沁	酒	漱	玉	含	霜
诗	宗	老	杜	词	祖	重	光
律	工	沈	宋	艺	让	苏	黄
桃	源	遗	迹	柳	岸	余	觞
艳	撩	蝶	舞	醉	激	鹰	扬
曲	喧	茶	社	赋	售	椒	房
俚	音	跌	宕	骈	句	铿	锵
松	龄	话	鬼	芹	圃	怜	香
病	魔	噬	体	呓	语	牵	肠

谦 益 节 妓 晓 岚 幸 倡
笔 加 脂 粉 愧 及 膏 肓

李清照

胜 境 欲 描　旧 籍 易 抄
熟 谙 脉 络　勿 惑 皮 毛
行 间 璀 璨　灯 下 寂 寥
少 年 涉 涧　壮 岁 弄 潮
请 呈 朋 辈　共 励 儿 曹

新千字文

行书

云	蒸	沧	海	雨	润	桑	田
阴	阳	世	界	造	化	黎	元
羲	农	开	辟	轩	昊	承	传
魑	凌	涿	鹿	熊	奋	阪	泉
四	凶	伏	罪	群	兽	听	宣
垂	裳	拱	手	击	壤	欢	颜
挽	弓	射	日	采	石	补	天
巢	由	小	隐	稷	契	大	贤
觖	峰	贻	患	治	水	移	权
縣	惟	北	面	舜	竟	南	迁

| 洪 | 荒 | 待 | 考 | 虚 | 诞 | 连 | 篇 |
| 聊 | 将 | 俊 | 杰 | 尽 | 作 | 神 | 仙 |

桀纣多情 屡发雄征
每言失道 必曰倾城
戮兄叔旦 述父武庚
败皆怙恶 成则彰名
三王既殁 诸霸迭兴
七雄更勃 百战不宁
起甘杀妇 羊忍啜羹
枉称顺逆 漫说纵横
楚户秦俑 燕台赵坑
推诚赴会 转瞬渝盟

役丁困死 戍卒求生
饱经丧乱 渴望升平

始	皇	暴	戾	赤	帝	刚	柔
俱	为	一	统	谁	得	千	秋
遂	令	郡	县	稍	禔	公	侯
豪	侠	饮	恨	渔	樵	忘	忧
九	畿	堆	狲	万	里	丝	绸
计	出	帷	幄	功	归	冕	旒
或	逢	外	戚	空	逞	叛	谋
秀	堪	应	谶	莽	固	拓	尤
汉	廷	何	在	洛	邑	另	修
往	来	阉	宦	蹴	踏	清	流

魏 晋 受 禅　陶 虞 蒙 羞

蜀 申 炎 祚　吴 访 夷 洲

瑜 亮 已 逝　千 戈 且 终
尘 侵 塞 内　烟 锁 江 东
六 朝 斜 月　五 族 飘 风
尔 登 宝 殿　朕 尘 囚 笼
投 鞭 踊 跃　挥 麈 雍 容
锋 芒 闪 烁　血 泪 混 融
隋 代 圭 伟　齐 州 复 同
寒 窗 苦 读　进 士 荣 封
杨 凋 李 继　周 退 唐 隆
长 明 乃 晦　极 盛 而 穷

怯 诶 藩 镇 悲 音 深 宫

篡 臣 交 替 僭 主 相 攻

稚	童	徒	泣	点	检	难	防
惯	冲	营	阵	巧	取	庙	堂
力	除	前	弊	反	致	后	殃
但	吞	闽	岭	未	定	朔	方
虽	繁	市	肆	屡	怅	边	疆
凄	惶	离	汴	逸	乐	居	杭
欺	心	奸	佞	涅	背	忠	良
仍	遭	德	祐	敢	忆	靖	康
狼	奔	沃	野	龙	没	汪	洋
怒	声	幽	咽	浩	气	苍	凉

匹	夫	举	义	纳	子	安	邦
勋	贵	再	弼	恩	威	远	航

花	鼓	久	唱	胡	弦	又	弹
八	旗	猛	烈	十	室	隳	残
细	删	坟	典	强	改	衣	冠
扰	绥	奴	婢	震	慑	戎	蛮
欧	师	美	旅	锐	炮	坚	船
惕	兢	揖	盗	慷	慨	和	蕃
昼	消	积	雪	夜	涌	狂	澜
金	銮	骤	废	火	凤	频	燃
秣	陵	惨	怖	缅	甸	辛	酸
粟	枪	驱	寇	镰	斧	劈	山

凿	穿	愚	昧	扫	净	冥	顽
红	霞	普	照	碧	宇	偕	攀

先 哲 所 知　今 我 之 资
卷 丰 旨 博　意 畅 魂 驰
白 马 诡 辩　青 牛 玄 思
商 韩 利 害　孔 孟 孝 慈
兵 家 有 策　墨 者 无 私
观 星 邹 衍　问 稼 樊 迟
斩 蛟 驭 鹤　跨 象 乘 狮
法 休 妄 悟　戒 可 恒 持
真 佛 劝 善　伪 僧 媚 时
常 存 正 念　莫 祷 淫 祠

随 缘 似 懒 格 物 若 痴

勉 探 精 粹 渐 却 瑕 疵

嬴 政 焚 书　刘 彻 尊 儒
独 裁 专 制　异 轨 殊 途
仆 非 轻 贱　君 自 寡 孤
澹 然 朱 紫　妙 矣 莲 鲈
奉 亲 首 责　投 国 宏 图
睦 友 以 信　悦 妻 如 初
爱 当 掷 果　贞 只 还 珠
女 宜 立 业　男 亦 入 厨
礼 须 微 薄　仪 忌 粗 疏
禁 奢 从 俭　守 洁 去 污

理	争	尺	寸	财	舍	锱	铢
临	危	谨	慎	闻	诟	糊	涂

华	夏	巍	峨	文	章	耸	峙
窥	测	豹	斑	步	趋	麟	趾
断	竹	鸣	歌	结	绳	纪	事
甲	骨	撰	辞	鼎	碑	刻	字
嗟	咏	饥	劳	颂	吟	祭	祀
藉	此	抒	怀	因	其	阐	志
荷	锄	展	喉	抛	筝	戟	指
抱	蕙	兰	芬	吐	蔷	薇	刺
骚	屈	哀	民	漆	庄	避	仕
盲	岂	误	编	腐	犹	著	史

萧 瑟 毫 端　扶 摇 胸 次

倚 案 抚 膺　破 霄 振 翅

瑶琴古韵　牙板新腔
濯莲沁酒　漱玉含霜
诗宗老杜　词祖重光
律乙沈宋　艺让苏黄
桃源遗迹　柳宰余舫
艳撩蝶舞　醉激鹰扬
曲喧茶社　赋隽椒房
俚音跌宕　骈句铿锵
松龄话鬼　芹围怜香
病魔噬体　呓语牵肠

谦	益	节	妓	晓	岚	幸	倡
笔	加	脂	粉	愧	及	膏	肓

胜 境 欲 描　　旧 籍 易 抄

熟 谙 脉 络　　勿 惑 皮 毛

行 间 璀 璨　　灯 下 寂 寥

少 辈 涉 涧　　壮 岁 弄 潮

请 呈 朋 辈　　共 励 儿 曹

新千字文

注释 解析

云蒸沧海　雨润桑田

【注释】

蒸：升腾；沧海：大海；润：润泽、滋润；桑田：种植桑树之田野，亦可泛指农田，人们常以沧海桑田（沧海变成了桑田，桑田又变成了沧海）来比喻人世间所发生的巨大变化。

【解析】

宇宙中的一切都在发生着或急或缓的变化：沧海之云变成了桑田之雨，桑田之雨又变成了沧海之云……在这周而复始的循环中，沧海与桑田也在悄然转化。昨日云是今日雨，今日海是明日田。岁月悠悠，沧桑几度，当绵绵春雨再次投入桑田的怀抱时，不知"她"能否想起昔日"云蒸沧海"的那一段前缘呢？

阴阳世界 造化黎元

【注释】

阴阳：华夏先民把天地万物概括为"阴"、"阳"两个对立范畴，并以双方变化的原理来诠释宇宙规律；世界："世"是时间概念，"界"是空间概念，"世界"就是天地万物的总和；造化：创造、化育，此处亦指造物、进化；黎元："黎"是"众多"的意思，"元"是"初始"的意思，"黎元"就是"人民"的意思。

【解析】

孤阴不生，独阳不长，天地万物秉阴阳二气所生。作为万物之灵的人类，是天神所造，还是猿猴所化？这应是每一个人都会关心的问题。

羲农开辟　轩昊承传

【注释】

羲（xī）：指伏羲氏，华夏人文始祖，传说中，他曾根据天地万物的变化，绘制了八卦图；农：指神农氏，又称炎帝，传说中农业与中医的发明者；轩：指轩辕氏，即黄帝；昊：指少昊氏，远古时代东夷部落的领袖。

【解析】

伏羲氏是中华文化力的开创者，神农氏是中华生产力的开创者，而轩辕氏与少昊氏则是中华民族"夏"、"夷"两脉的祖先。多元化的文明与血缘，构成了不可分割的中华民族。

魃凌涿鹿　熊奋阪泉

【注释】

魃(bá)：即旱魃，据说是黄帝的女儿，能带来旱灾；涿(zhuō)鹿：古地名，今属河北省，传说黄帝曾与蚩尤在涿鹿发生恶战，最终黄帝在魃的帮助下，打败了蚩尤；熊：一种猛兽，有可能是黄帝部族的图腾（黄帝又号有熊氏）；阪泉：古地名，今属山西省（一说属河北省），据《史记·五帝本纪》记载，黄帝曾率领熊、罴、貔、貅、貙(chū)、虎，与炎帝战于阪泉之野。

【解析】

涿鹿之战与阪泉之战是奠定黄帝领袖地位的两次战役。所谓的魃、熊、罴、貔、貅、貙、虎等，也许只是远古时代某些部族的图腾。据考证，貔貅（貔为雄、貅为雌）应该就是大熊猫，很难想象，黄帝会赶着一群大熊猫上战场。

四凶伏罪　群兽听宣

【注释】

四凶：传说中远古时代的四大怪兽，即浑沌、饕餮（tāotiè）、穷奇、梼杌（táowù），舜帝即位后，将不服他统治的四个部族流放到蛮荒之地，并称之为四凶；伏罪：接受应有的惩罚；群兽：各种野兽，也指以各种野兽为图腾的部族；听宣：听候命令。

【解析】

所谓"四凶"与"群兽"，都只是被征服的部族，但由于年代久远，实迹难考，所以难免带有神话的色彩。

垂裳拱手　击壤欢颜

【注释】

垂裳（cháng）拱手：指帝王无为而治；击壤：远古时代的一种投掷游戏。

【解析】

天下太平就不必施用武力和刑罚，不妨无为而治，安坐江山，而老百姓则可以享受闲适安乐的生活。垂拱而治的统治者，并非完全无所作为，只是尽量做到不剥民、不扰民而已。

挽弓射日　采石补天

【注释】

挽弓射日：传说尧帝时，天上出现了十个太阳，气候异常炎热，草木、庄稼濒临灭绝，在尧帝的指派下，神箭手后羿用弓箭射下了九个太阳；采石补天：传说女娲曾采集、炼就五色石，修补破裂的苍天。

【解析】

后羿、女娲既是传说中的英雄，也可能是远古时代某些部族的首领。后羿之"后"，是"君主、王者"的意思，并非前后之"后"。

巢由小隐　稷契大贤

【注释】

巢由：即巢父、许由，两人都是尧帝时代的隐者，许由还曾拒绝继承尧的帝位；小隐：指山野中的隐士，古人认为，小隐隐于野，中隐隐于市，大隐隐于朝；稷契：指后稷（jì）与契（xiè），两人均为远古名臣。

【解析】

稷是周王朝的祖先，契是商王朝的祖先，两人之所以能名垂万古，应与他们的子孙不无关系。

触峰贻患　治水移权

【注释】

触峰：撞击山峰，指共工怒触不周山，传说共工与颛顼（zhuānxū）争夺帝位，失败后一怒之下撞倒了不周山；贻患：留下祸患，共工触峰后引发洪水，给人民带来了灾难；治水：指大禹治水；移权：转移权力。

【解析】

触峰是失败者的愤怒，治水是成功者的阶梯。远古时代政权的转换，并非只是温情脉脉的"禅让"。

繇惟北面　舜竟南迁

【注释】

繇（yáo）：即皋陶（gāoyáo），远古时代的著名司法官；惟：只有、只是；北面：此处指充当臣子，古代君主面南而坐，故北面有臣服之义；舜：即大舜，远古时代的明君；南迁：向南迁徙、巡游。

【解析】

传说大禹即位后，曾立贤臣皋陶为继承人，可是皋陶却比大禹年长，根本就没有机会继承大禹的君位。皋陶死后，大禹又立贤臣伯益为继承人，没多久大禹也去世了，这时诸侯对伯益这个人还不太熟悉，于是便推戴大禹的儿子夏启为天子。从此，世袭制便成功取代了禅让制。

大舜南巡，其真相可能是被大禹流放。传说大舜晚年，忽然抛下妻子，莫名其妙地跑去南方，并最终死在了苍梧之野。

洪荒待考　虚诞连篇

【注释】

　　洪荒：混沌蒙昧的状态，指远古时代；待考：有待考证；虚诞连篇：荒诞虚幻的故事一篇接一篇。

【解析】

　　岂止洪荒待考，史书上又有多少事情能让读者坚信不疑呢？

聊将俊杰　尽作神仙

【注释】

聊：姑且；俊杰：才智杰出之人，此处指成功者。

【解析】

历史是由成功者编纂的。远古时代的成功者被美化成了神仙，而之后的成功者则往往被美化成了圣贤、君子。

桀纣多情　履发能征

【注释】

桀：夏朝末代君主，宠幸美人妺（mò）喜；纣：商朝末代君主，宠幸美人妲己；多情：此处指重男女之情；履：指成汤，姓子，名履，商朝开国君主；发：指周武王，姓姬，名发，周朝开国君主；能征：善于征伐。

【解析】

成汤、周武王通过武装征伐，夺取了夏桀、商纣的江山，并把他们的名字，永远钉在了"暴君"这一耻辱柱上。值得玩味的是，桀、纣所犯下的罪行，居然如出一辙，毫无二致，仿佛是同一个故事的两个版本。

每言失道　必曰倾城

【注释】

失道：违背道义，此处指君主因违背治国之道而败亡；倾城：指美女误国、亡国。

【解析】

桀有妹喜，纣有妲己，而西周的末代君主周幽王则有褒姒。古代史官常把丧邦之责推到美女身上，其实，这也未必全是冤案，譬如近代的慈禧，便是一个"倾城"的典型。

戮兄叔旦　述父武庚

【注释】

戮：杀害、侮辱；叔旦：即周公，周文王第四子，姓姬，名旦，周公曾杀死自己的兄长管叔；述父：此处指继承父志；武庚：商纣王之子，商朝灭亡后，武庚被周朝统治者安置于殷商故地，并遭到了监管，为了复兴故国，武庚联合周文王之子管叔、蔡叔、霍叔发动了叛乱，在周公的铁血镇压下，武庚失败被杀。

【解析】

周公是杀害兄长的"圣人"，而武庚则是继承父志的"叛贼"。善恶、正邪，历代史官谁能作出客观评价？

败皆怙恶　成则彰名

【注释】

怙（hù）恶：坚持作恶；彰名：扬名显姓。

【解析】

原来，"大圣人"周公如果失败，那他就是"怙恶不悛（quān）的叛贼"，"大叛贼"武庚如果成功，那他就是"名垂千古的圣人"。"败皆怙恶，成则彰名"，明白这两句话，才可阅读史书。

三王既殁　诸霸迭兴

【注释】

三王：指夏、商、西周三代之君；殁（mò）：终结、死亡；诸霸：指春秋时代的霸主，如齐桓公、宋襄公、晋文公、秦穆公、楚庄王等；迭兴：相继兴起。

【解析】

夏、商、西周是"王道"时代，西周灭亡后，诸侯互相攻伐，中国进入了"霸道"时代。"王道"推崇"仁义"，"霸道"追求"功利"，但"霸道"与"王道"并不对立。春秋时代的霸主，多数都打着"尊王攘夷"的旗号。可以说，在"王"衰微时，"霸"作为效率更高的生力军，支撑了"王"的尊严与生命。

七雄更勃　百战不宁

【注释】

七雄：指战国时代的七大诸侯国，即秦、齐、楚、燕、韩、赵、魏；更（gēng）：更迭；勃：旺盛、兴起。

【解析】

经过长期的战乱、兼并，周朝诸邦只剩下了七大诸侯国（另有个别小国，可忽略不计），但这七国却仍然不断发动战争，给社会带来了深重的灾难。

起甘杀妇　羊忍啜羹

【注释】

起：指吴起，战国时代著名军事家，周威烈王十四年，齐国进攻鲁国，鲁侯有意任用吴起为大将，但因吴起之妻为齐国人，所以犹豫不决，为了获得鲁侯信任，吴起杀死了妻子；甘：甘愿；妇：此处指妻子；羊：指乐羊，战国时代魏国将领，在一次战争中，其子被敌方杀害，烹作肉羹，乐羊当众把肉羹吃了下去；啜（chuò）：饮、吃。

【解析】

恩爱莫过夫妻，情深莫过父子。为了获得成功，名将们连爱妻都能杀，连儿子都能吃。据《列女传》记载，乐羊之妻是一名贤妇，曾激励丈夫求学立业，如果能预料"啜羹"之事，恐怕她宁愿丈夫做个平凡的农夫吧！

枉称顺逆 漫说纵横

【注释】

枉：徒然；顺逆：此处指顺应或违背天命；漫：随意；纵横：合纵、连横，商鞅变法之后，秦国日趋强大，因此其余六国出现了合纵抗秦与连横事秦两种论调。

【解析】

战国时代的竞争，只有成败之分，并无顺逆之义。合纵、连横，都是"外交"策略。合纵之要在于联合弱国，抵抗强国；连横之要在于拉拢强国，兼并弱国。事实证明，合纵有助于六国抵抗秦国的入侵，但六国各怀私心，不能同心协力，因此最终被各个击破。

楚户秦俑　燕台赵坑

【注释】

楚户：楚地的人家，据《史记·项羽本纪》记载："故楚南公曰：'楚虽三户，亡秦必楚'也"；秦俑：秦国的兵马俑；燕台：又称黄金台、招贤台，燕昭王曾高筑黄金台招纳贤士；赵坑：指长平之战后，四十万赵国降卒的葬身之坑。

【解析】

楚户象征着失败者的泣血宣言；秦俑象征着胜利者的赫赫武功；燕台象征着大人物的风云际会；赵坑象征着小人物的任人宰割，四个意象映出了一组荡气回肠，却又令人窒息的画面。

推诚赴会　转瞬渝盟

【注释】

推诚：以诚心相待；赴会：参加盟会；转瞬：非常短暂的一瞬间；渝盟：背叛盟约。

【解析】

战国时代各国之间的"外交"，频繁而又毫无信义可言，因此强大的秦国，才有机会欺骗、分化各国，最终实现统一大业。

役丁困死　戍卒求生

【注释】

役丁：服劳役者；戍（shù）卒：防守的兵士。

【解析】

沉重的劳役使百姓困顿欲死，而士卒却厌战求生。历史上最著名的戍卒，当属陈胜、吴广，他们为求生路，揭竿而起，从而敲响了大秦帝国的丧钟。

饱经丧乱 渴望升平

【注释】

丧乱：死亡祸乱，多形容时势或政局动乱；升平：社会安定，天下太平。

【解析】

兼并战争并不符合民心，但大一统的帝国却能在客观上减少战乱，给人民带来相对稳定的生活。

始皇暴戾　赤帝刚柔

【注释】

始皇：即秦始皇；暴戾（lì）：残暴凶狠；赤帝：此处借指大汉帝国的统治者，按五行之说，汉朝应属火德，而赤帝则为火德之主；刚柔：刚柔并济的统治手腕。

【解析】

残暴凶狠的秦始皇与刚柔并济的汉天子，谁更善于治理江山呢？

俱为一统　谁得千秋

【注释】

俱为：全都做到；千秋：此处指千秋万代的统治。

【解析】

秦始皇与汉高帝都统一了中国，他们都希望自己打下的江山可以千秋万世，代代相传。结果，大秦帝国只传了两代便匆匆灭亡，而大汉帝国的生命，则长达四百多年。

遂分郡县　稍褫公侯

【注释】

郡县：古代两级行政单位，秦始皇统一中国后，废除西周分封制，将全国分为三十六郡，每一郡下辖若干县，大汉帝国基本继承了秦朝的郡县制，但出于统治需要，仍然分封了大量诸侯；稍：逐渐；褫（chǐ）：革去，剥夺；公侯：原指公爵与侯爵，此处特指诸侯。

【解析】

汉高帝刘邦登基后，斩杀功臣，几乎消灭了所有的异姓王（如韩信、英布等），但真正击垮诸侯势力的却是汉武帝。汉武帝颁发推恩令，规定诸侯王除了可以将王位传给嫡长子外，还可以把疆土分封给其他儿子。结果诸侯国越分越小，势力逐步削弱，大汉天子终于实现了中央集权。

豪侠饮恨　渔樵忘忧

【注释】

豪侠：豪强任侠之人；饮恨：抱恨而无由陈诉；渔樵：渔夫、樵夫，此处指代淡泊名利的劳动者。

【解析】

大汉帝国的统治者，不仅杀戮了大量功臣，而且还对豪强、侠客进行了严酷打击，但与此同时，普通百姓却暂时过上了相对安乐的生活。

九畿旌旆 万里丝绸

【注释】

九畿（jī）：指含少数民族地区在内的中华国土；旌旆（jīngpèi）：旗帜，此处借指军队。

【解析】

讨伐匈奴固然是一项伟大的事业，但却不免劳民伤财。"九畿旌旆"看似赞扬，其实却带有一些讽刺意味。

汉武帝派遣张骞出使西域，原先只是一种军事策略——联合远在西域的大月氏（zhī）抗击匈奴，但最终这项行动却演化成了一组"西游记式"的史诗，并且直接导致了丝绸之路的开通。

计出帷幄 功归冕旒

【注释】

计：计策、谋略；帷幄：军帐，此处指代将帅；冕旒（liú）：一种皇冠，此处指代皇帝。

【解析】

打仗也好，出使也好，其实主要都是将帅、士卒在那里出谋划策，冲锋陷阵。可是人们却往往喜欢把功劳算在皇帝头上。下级出力，上级出名，这种现象在当今中国仍然比比皆是。

或逢外戚　空逞叛谋

【注释】

或：间或、有时；外戚：帝王的姻亲或母族。

【解析】

大汉皇朝由始至终都不时上演着外戚专权、反叛的闹剧。吕氏、霍氏、王莽……每一次反叛，都未能取得最后的成功（曹操之女虽然亦为汉献帝皇后，但曹氏并非以外戚著称，所以不应在此行列）。

秀堪应谶　莽固招尤

【注释】

秀：指汉光武帝刘秀，汉景帝后裔，东汉皇朝的建立者；堪：能，当得起；谶（chèn）：将要应验的预言、预兆；莽：指王莽，曾一度代汉自立，最终被复兴汉室的义军击灭；固：本来、执意；招尤：招致怪罪、怨恨。

【解析】

西汉末年，有一句谶言在"谶纬界"悄然兴起，那就是"刘秀当为天子"。当时，大学者刘歆（文学家刘向之子）揣摩出了这句谶言，便将自己的名字改成"刘秀"，并在王莽篡汉后谋杀王莽，最终事败身死。刘歆怎么也想不到，恰恰就在他改名之时，有一个真正"应谶"的刘秀，出生在了南阳（今属湖北，非河南南阳）。

刘歆是一个满腹经纶，不通政治的书呆子，而遗臭万年的篡位者王莽，其实也是一个书呆子。王莽迷恋儒家学说，对传说中上古时代的"圣人"、"盛世"深信不疑、如痴如醉。

他篡位后，模仿古制，进行了一系列不合时宜的改革，结果把国家搞得民怨沸腾、干戈四起。然而，直到灭亡前夕，王莽仍坚定不移地上演着"圣人模仿秀"。当敌军迫在眉睫时，王莽居然还手持一把舜帝传下来的匕首（当然，基本上是别人拿来哄他的赝品），嘴里嘟囔着："天生德于予，汉兵其如予何！"[这句话本是孔子名言，孔子的原话是"天生德于予，桓魋（tuí）其如予何"]，话音刚落（不好意思，夸张了一些，应该是次日吧），他就被砍下了脑袋（先被杀死，后被斩首）。

汉廷何在　洛邑另修

【注释】

汉廷：汉朝都阙；洛邑：即洛阳，东汉时改称雒（luò）阳。

【解析】

光武帝刘秀取得政权后，迁都洛阳。由于汉朝为"火德"，而洛阳之"洛"带有水旁，水能克火，因此便将"洛"字改成了"雒"。

往来阉宦　蹴踏清流

【注释】

阉宦：即受过阉割的宦官（后世俗称太监）；蹴（cù）踏：践踏；清流：指士大夫集团。

【解析】

东汉某些皇帝寿命较短，从而造成了嗣君年幼，太后当政的局面。太后不便与男性大臣交往，所以只得任用宦官。之后，宦官的权力日趋强大，他们不仅盘剥百姓、卖官鬻爵，甚至践踏名臣、滥杀无辜，汉灵帝时期爆发的"十常侍"之乱（作乱宦官，皆官居中常侍），间接导致了东汉帝国的灭亡。

历史是由成功者撰写的，历史也是由士大夫撰写的。因此，在历代史书中，与士大夫集团为敌的宦官集团，难免会遭到丑化。客观而言，东汉阉宦亦非一无是处，在一定程度上，宦官抵制了外戚专权，并且他们之中也有杰出人物，譬如蔡伦。

魏晋受禅　陶虞蒙羞

【注释】

魏：由东汉权臣曹操之子曹丕建立，魏朝始终未能统一中国，与之同时，有蜀汉、东吴两大割据政权，因此后世又将魏朝称为三国时代；晋：由魏朝权臣司马昭之子司马炎建立；受禅（shàn）：接受禅让，曹丕、司马炎分别逼迫汉魏两朝的末代皇帝让位，并美其名曰"禅让"；陶：指远古明君尧帝，尧姓伊祁，名放勋，又号陶唐氏，传说他将自己的帝位禅让给了舜；虞：指远古明君舜帝，舜姓姚，名重华，又号有虞氏，传说他将自己的帝位禅让给了禹；蒙羞：蒙受耻辱。

【解析】

据说曹丕在逼迫汉献帝让位时，不禁感叹道："我现在才明白尧舜禅让是怎么回事呀！"不知他这句话是"以小人之心度君子之腹"呢，还是一语道破了天机。

蜀申炎祚 吴访夷洲

【注释】

蜀：三国时代的割据政权，由刘备建立，国号汉，史称蜀汉；申：表白、延伸；炎祚（zuò）：汉以火德王，故以"炎祚"代指汉统；吴：三国时代的割据政权，由孙权建立；访：访求、探访；夷洲：应为今日之台湾岛。

【解析】

刘备自称汉室宗亲，但他创建的蜀汉帝国，始终只是相对弱小的割据政权。并且他的宗亲身份也有些值得怀疑，因此，本文不称"蜀延炎祚"，而称"蜀申炎祚"。

吴黄龙二年（魏太和四年），吴将卫温、诸葛直在孙权的派遣下，率领一万甲士渡海远赴夷洲。据专家考证，夷洲很有可能就是今天的台湾岛。

瑜亮已逝 干戈且终

【注释】

瑜亮：即周瑜、诸葛亮，此处指代三国群英；逝：去世；干戈：干与戈为古代常用武器，故以"干戈"比喻战争；且：暂且、姑且；终：结束。

【解析】

周瑜、诸葛亮均为一时人杰，他们造就了三国鼎立的局面，但同时也延长了战乱。

西晋皇朝曾兼并三国、统一九州，为中华大地带来了短暂的和平。然而，晋武帝司马炎去世后，他的儿子晋惠帝司马衷由于智力存在障碍，根本就无法继承他的事业。更糟糕的是，晋惠帝还有着一个丑恶凶悍的皇后和一群野心勃勃的宗亲（诸侯王），这些人争权夺利、互相杀戮，终于酿成了一场历时十六年之久的内战——八王之乱。在此期间，首都洛阳屡遭兵燹（xiǎn），晋惠帝像个傀儡一般，任人搬来弄去，最终惨遭毒杀。

尘侵塞内　烟锁江东

【注释】

尘：指铁马胡尘；侵：侵入；塞内：边境之内；江东：长江下游地区，大致为今江浙沪一带。

【解析】

西晋末年，各地流民纷纷起义，匈奴、羯族等少数民族的雄杰之士也乘乱兴兵。晋怀帝司马炽（惠帝之弟）、晋愍（mǐn）帝司马邺（惠帝之侄）相继被匈奴人建立的前汉政权俘获、侮辱、杀害（怀帝曾被迫在匈奴皇帝饮宴时行酒，愍帝曾被迫在匈奴皇帝如厕时执盖）。之后，移镇江东的晋朝宗室司马睿于建邺（今江苏南京）登基，是为晋元帝。从此，中国历史进入了东晋十六国时代。

六朝斜月　五族飘风

【注释】

六朝：东汉灭亡后，江东地区相继有吴、东晋、宋、齐、梁、陈等六个汉人政权在建邺（东晋时为避晋愍帝名讳，改名建康）建都，史家称之为六朝；斜月：斜挂空中的残月，此处以之比喻江东政权及民风；五族：此处指五胡，即匈奴、鲜卑、羯、羌、氐等五个少数民族；飘风：旋风、暴风。

【解析】

江东民风至今仍然温柔如月，和蔼可亲。六朝时期，江东是汉人的避风港。任凭北方大地金戈铁马、血雨腥风，江东地区的"主旋律"似乎始终都是婉转悠扬的《采莲曲》。

尔登宝殿　朕坐囚笼

【注释】

尔：你，不含敬意的第二人称（古人注重礼仪，在人际交往中，较少使用"尔"字）；宝殿：此处指帝王宫殿；朕：我，从秦朝开始被定为皇帝专用的第一人称；囚笼：此处泛指牢笼。

【解析】

在那个混乱的时代，亡国之君并非只有司马邺、司马炽叔侄二人。刘曜（yào）、冉闵、苻坚……这些曾经叱咤风云的英雄天子，最终也难逃沦为俘虏、惨遭杀害的下场。与此同时，他们昔日的朝中臣子、手下败将，却踏着他们的鲜血，登上了帝王的宝座。

投鞭踊跃 挥麈雍容

【注释】

踊跃：振奋、鼓舞之状；麈（zhǔ）：指麈（鹿一类的动物）尾制成的拂尘；雍容：温文尔雅、从容不迫之状。

【解析】

六朝士大夫崇尚玄学，经常挥着拂尘夸夸其谈。在他们看来，勤于政务是庸俗的表现，所以宁可什么事都不做，整天嗑嗑药（当时没有摇头丸，只能嗑五石散），吹吹牛。与此同时，北方的那些割据政权却在互相攻伐，连年征战，给人民带来了深重的苦难。

经过长期的励精图治，氐族英雄、前秦君主苻坚终于大致统一了中国北方。晋太元八年，苻坚率领近百万大军南下讨伐苟延残喘的东晋帝国，由于对手看似不堪一击，苻坚的自信心难免有些过度膨胀，他声称"以吾之众旅，投鞭于江、足断其流"，可是当近百万秦军在淝水（今属安徽省）遭遇不足十万的晋军时，却被打得一败涂地。此后，前秦帝国一蹶不振，北方大地再次陷入了华夷混战的局面。

　　个人以为，前秦之所以会在淝水之战中惨败，完全是因为这个年轻而庞大的帝国内部存在着种种隐患（如战事过于频繁、民族未能融合、降将不够忠心等），与南方士大夫的"挥麈雍容"、"镇定自若"根本没有任何关系。

锋芒闪烁　血泪混融

【注释】

混融：混和融合。

【解析】

前秦帝国衰亡后，鲜卑族拓跋氏所建立的北魏政权迅速崛起，随后完成了北方的统一。北魏孝文帝拓跋宏在位时，实行汉化政策，并改姓为元。不过，所谓民族融合并非只是单纯的胡人汉化，汉人"胡化"的现象也不容忽视。北魏帝国衰落后，分裂成西魏、东魏两个政权，西魏政权后被鲜卑族宇文氏所建立的北周政权所取代，东魏政权后被汉族高氏所建立的北齐政权所取代，其中北齐皇室高氏，就是"比鲜卑人更鲜卑化"的汉人。

帝制时代的民族融合，是在刀锋与血泪之中实现的。时至今日，氐、羌、鲜卑等民族的后裔已大量融入汉族，其余也成为了中华民族密不可分的一部分。

隋代至伟　齐州复同

【注释】

隋代：即隋朝，由隋文帝杨坚建立的大一统皇朝；至伟：极其伟大；齐州：代指中国，意思大致同于神州；复同：再次统一。

【解析】

隋代是中国历史上最伟大的朝代之一，统一中国、修通运河、西巡张掖、开办科举、兴复衣冠……其功绩不可枚举。然而，后世史官却对隋代统治者（尤其是隋炀帝杨广）进行了一些艺术化的贬低。据《资治通鉴》记载：杨广在其母死后，对着其父和宫人"哀恸绝气"，但是背着人时（"其处私室"），他却"饮食言笑如平常"。这段文字粗粗看来，令人颇为痛恨杨广的两面三刀，然而细细一想，一个人在"私室"中的表现又怎么可能让外人知道，并且还载入史册呢？尽信书不如无书，由此益见。

寒窗苦读 进士荣封

【注释】

进士：隋唐科举考试设进士科，录取后为进士，明清时称殿试考取之人。

【解析】

在帝制时代，科举考试是一种相对公平的人才选拔方式。"朝为田舍郎，暮登天子堂"，这给予了无数平民子弟出人头地的希望。同时，科举制抑制了可能威胁皇权的贵族世袭力量，对稳定帝国统治有着不容低估的作用。

杨凋李继　周退唐隆

【注释】

杨：杨花，亦为隋朝国姓；李：李花，亦为唐朝国姓；周：指武周，由唐高宗皇后——女帝武则天建立，武则天退位后，其子唐中宗李显恢复了大唐国号。

【解析】

据说，隋代民间曾流行几句歌谣："杨花落，李花开"、"十八子，得天下"（"十八子"即为"李"字）……这些民谣似乎是在说，杨家江山快倒了，李氏家族将夺得皇位。于是，某些姓李的野心家开始兴奋不已，其中最为活跃的当属蒲山公李密。他出身高贵，才兼文武，最重要的是，他姓李，即将"得天下"的"李"！因此他毅然加入了起义队伍，并百折不挠地追求着他的皇帝梦，直至赔上了性命。

取代杨氏的人的确姓李，不是李密，是李渊。李渊开创了大唐帝国，其子唐太宗李世民更是难得一见的好皇帝。唐朝初期，全国呈现着一片欣欣向荣的景象，即使武则天改朝换代，也未曾破坏繁荣昌盛的局面。武则天去世数年之后，其孙唐玄

宗李隆基登上皇位，中国帝制史上最为强盛的时代——开元盛世就此拉开了序幕。

长明乃晦　极盛而穷

【注释】

明：明达、睿智；晦：昏暗、昏昧；盛：繁盛、强盛；穷：衰败、凋敝。

【解析】

唐玄宗初期英明果断，任用贤臣姚崇、宋璟为相，开创了开元盛世。可是到了晚年，他却沉迷酒色，日渐昏聩，以致爆发了几乎摧毁整个帝国基业的安史之乱。虽然，唐朝统治者竭尽全力，最终平息了叛乱，但往昔的繁华却已一去不返。

怯谈藩镇　愁看深宫

【注释】

怯：害怕；藩镇：原本为掌管地区军政的机构，后权力日益扩大，其统帅一手掌握民政、财政、军政大权，甚至世袭相传，成为了事实上的诸侯政权；深宫：此处指后妃及宦官势力。

【解析】

经过战火的洗劫，大唐帝国的藩镇摆脱了中央政府的控制，成为了各霸一方的割据势力。这些藩镇或彼此攻伐，或互相勾结，共抗朝廷。与此同时，大唐天子的后院——深宫也不断起火，后妃谋害皇子，宦官挟持皇帝……外患频频、内忧重重，即使出现个别有志中兴的天子，最终也是回天无力。大唐天祐四年，在大流氓朱全忠（纵观此人一生行迹，也只配得上"大流氓"这三字考语）的威逼之下，帝国的大厦终于轰然倒塌。

篡臣交替　僭主相攻

【注释】

篡臣：篡夺君权之臣；僭（jiàn）主：指非法自立的君主。

【解析】

大唐帝国灭亡后，中华大地陷入了前所未有的混乱时期——五代十国。当时，大臣们把篡位当成了家常便饭，而所谓的皇帝们则各据一方，互相攻伐。这段时期最为典型的政治人物当属"不倒翁"冯道，此人在三十多年间，历事中原四大皇朝，中间还抽空到契丹皇帝的手下做了一回亡国奴，每一朝他都能当上宰相、太师、太傅这类极品大官。后人取笑冯道不忠、无耻，可是在那个"乱臣贼子"与"真命天子"可以随时随地互相转换的年代，冯道们又能忠于谁呢？

稚童徒泣　点检难防

【注释】

稚童：指周恭帝郭宗训（其父本姓柴，为郭氏养子），五代时期后周的末代皇帝，即位时年仅七岁；徒：徒然；点检：官名，即殿前都点检（禁军最高首领）。

【解析】

周世宗郭荣是五代时期最为英明神武的皇帝，然而，他却有一块心病：他只是周太祖郭威的养子，由他来继承大周帝国这份基业，似乎有些不太名正言顺。

据说，有一次郭荣在批阅奏章时，莫名其妙地翻到了一根木条，上面写着"点检作天子"几个字。郭荣顿时紧张起来，因为时任殿前都点检的人正是周太祖郭威的女婿——驸马张永德。此时，郭荣已身染沉疴，为了防患于未然，他罢免了张永德，并任命自己的心腹爱将赵匡胤取代其职。郭荣去世不久，新任殿前都点检赵匡胤就利用手中兵权，从郭荣之子郭宗训手中夺取了后周江山。

惯冲营阵　巧取庙堂

【注释】

营阵：指军队的结营布阵，此处指战场；巧取：以计谋夺取；庙堂：朝廷。

【解析】

宋太祖赵匡胤是中国历史上武艺最高强的皇帝之一（冉闵、刘裕或许不在其下）。他能征惯战，善于冲锋陷阵，因此受到了周世宗郭荣的信赖与提携，并被任命为殿前都点检。

可是赵匡胤"素有大志"（其母语），并不甘心屈居人下，周世宗郭荣去世后，赵匡胤即"黄袍加身"，以巧取的方式夺得皇位，开创了大宋帝国。

力除前弊 反致后殃

【注释】

力：极力、竭力；前弊：指中晚唐五代时期，藩镇割据，武将跋扈的弊病；反：反而；后殃：之后的灾祸。

【解析】

有一位哲人说过，立法之人往往就是犯法之人，这句话仿佛就是为宋太祖赵匡胤"量身定制"的。赵匡胤利用军权夺取皇位之后，担心昔日的战友如法炮制，发动兵变，夺取他的大宋江山。于是，他采取了一系列变革措施，削弱军队的势力与武将的兵权。

赵匡胤在压制军队及武将时不遗余力，而他的继任者宋太宗赵光义更是矫枉过正，坚决贯彻重文轻武的政策。然而，疆土毕竟还是需要将士们去开拓的，边关毕竟还是需要将士们去镇守的，结果，这种政策直接导致了大宋帝国的积弱乃至覆亡。

但吞闽岭　未定朔方

【注释】

闽岭：福建北部山岭，此处借指中国南方领土；朔方：北方。

【解析】

宋太祖赵匡胤登基后，在军事上执行"先南后北"的策略，先后扫灭了后蜀、南唐等南方割据政权，可惜，他只完成了一半事业便不幸暴毙。之后，大宋帝国的继任者一直没有能力统一北方。因此，有宋一代，北方始终兴替着辽、金、西夏等少数民族割据政权。

虽繁市肆 屡怅边疆

【注释】

繁：兴盛；市肆：市场，此处指代商业经济；怅：恨，失意。

【解析】

大宋帝国的经济、科技、文化均已达到冷兵器时代的巅峰。然而，正是由于当时尚处于冷兵器时代，先进的文明无法充分转化成先进的军力，再加上开国之初就定下的重文轻武政策，因此宋朝在领土战争中始终处于弱势。

凄惶离汴　逸乐居杭

【注释】

凄惶：悲伤惶恐，匆遽（jù）不安；汴：北宋都城（东京汴梁），即今河南省开封市；逸乐：安逸快乐；杭：南宋都城（临安），即今浙江省杭州市。

【解析】

北宋第八任皇帝宋徽宗是一个轻佻浮夸、好大喜功的人。当时北方的大辽帝国（契丹族）政昏国乱，而新崛起的大金帝国（女真族）则派遣使者，邀请大宋帝国联合灭辽。宋徽宗自以为碰上了百年难得一遇的良机，不禁欣喜若狂，"毅然"毁掉与辽国的长期盟约，命宦官童贯率军北伐大辽。宋金灭辽后，金国发现宋国政府似乎比辽国政府更腐败无能，恰好此时宋朝统治者又不顾道义，接纳金国叛臣，于是金国便乘衅兴兵南侵。宋徽宗一看大事不妙，急忙把皇位传给儿子宋钦宗赵桓，准备逃命，可最终他还是陪着儿子钦宗，一起做了金人的俘虏，北宋就此灭亡。

　　徽钦二帝被俘后，徽宗第九子赵构于战乱中称帝，并放弃东京汴梁，逃往南方，定都杭州。以赵构为首的南宋皇帝，多半不思进取，贪图享乐。"烟艇小，钓丝轻，赢得闲中万古名"，如此潇洒的词句，如此悠远的意境，如此闲适的情怀，出现在赵构笔下，却不免令读者感到有些恶心。

欺心奸佞　涅背忠良

【注释】

欺心：昧心；奸佞：奸猾谄媚之人，此处指以秦桧为首的南宋奸臣；涅背：在背上刺字，大英雄岳飞的背上刺有"精忠报国"四字；忠良：此处指以岳飞为首的南宋忠臣。

【解析】

南宋初期，大宋帝国并未尽失克复中原的希望。以岳飞、韩世忠为首的一批忠臣良将，有志收复故土，迎还徽钦二帝。然而，皇帝赵构却安于现状，甘愿卑躬屈膝，向金国称臣求和。善于揣摩"圣意"的奸相秦桧，为阻止北伐，达成和议，以"莫须有"的罪名，害死了岳飞。岳飞死后，韩世忠也被解除兵权，从此骑驴闲游于西湖之畔，放下了昔日的理想与抱负。

仍遭德祐　敢忆靖康

【注释】

仍：依然，照旧；德祐：宋恭帝年号，德祐二年，大元帝国（蒙古族）兵临宋都临安，宋恭帝出降；敢：大约，岂敢；靖康：宋钦宗年号，靖康二年，徽、钦二帝被金军俘获。

【解析】

生活中我们时常会看到一种奇怪的现象：某位老人百病缠身，但却长命百岁，而另一位老人平时健步如飞，可才过花甲就与世长辞了。大宋帝国仿佛就是前一位老人，而与之同时代的那些少数民族政权，则更像是后一位老人。

大宋帝国的军事实力虽然较为弱小，但却很有"韧性"。在三百多年的历史中，大辽、大金、西夏相继覆灭，只有大宋帝国始终屹立不倒，并且还与当时世界上最骁勇、最强大的军队——蒙古铁骑足足周旋了四十多年。尽管"德祐"、"靖康"分别为南宋、北宋烙上了耻辱的印记，但千百年后，当我们重新提起大宋帝国时，仍然应该保持一份应有的敬意。

狼奔沃野　龙没汪洋

【注释】

狼：草原民族图腾；龙：中原民族图腾。

【解析】

宋恭帝出降后，陆秀夫、张世杰等忠臣良将在南方先后拥立了两名幼主：宋端宗（登基不久即病逝）、宋末帝。可惜，大宋运祚已终，祥兴（宋末帝年号）二年，宋军与元军在厓山（今广东省江门市新会县南）发生海战，宋军战败，陆秀夫背负年仅八岁的小皇帝蹈海身亡，随行十余万军民亦纷纷赴水殉国。张世杰率领宋军残部顺海南下，途中遭遇飓风，备感绝望，遂甘心堕水而死。大宋帝国就此彻底灭亡。

怒声幽咽　浩气苍凉

【注释】

怒声：悲愤之声；幽咽：低哑、哽咽；浩气：浩然正气；苍凉：荒凉、悲凉。

【解析】

如果说厓山之战奏响了一曲悲歌，那么歌声并没有随着南宋皇朝的灭亡而断绝。"天地有正气，杂然赋流形。下则为河岳，上则为日星。于人曰浩然，沛乎塞苍冥……"这是大宋丞相文天祥在大元帝国的监狱中所作的《正气歌》。不久之后，文天祥在北京菜市口就义，人们从他的衣带中找到了一首四言诗："孔曰成仁，孟曰取义。唯其义尽，所以仁至。读圣贤书，所学何事？而今而后，庶几无愧"，这首诗可以看做是厓山悲歌的尾声。

匹夫举义 衲子安邦

【注释】

匹夫：平民百姓；举义：起义；衲子：僧人，此处指明太祖朱元璋，朱早年曾出家为僧；安邦：平定国家。

【解析】

大元帝国的统治者尽管在沙场上勇猛无敌，但对于治国之道却不太擅长：滥印纸币、苛捐杂税、民族歧视……终于，老百姓们再也忍受不了无休无尽的沉重压迫了，反抗暴政的义旗此起彼伏，直至席卷全国。出身贫苦的朱元璋在义军中脱颖而出，最终扫平大江南北，将大元皇帝逐出中原，开创了安定繁荣的大明帝国。

勋贵并翦　恩威远航

【注释】

勋贵：功臣权贵；翦（jiǎn）：杀戮、削减；恩：恩义；威：国威。

【解析】

明太祖朱元璋曾屡兴大狱，滥杀功臣、权贵，朱元璋去世后，皇太孙朱允炆继位（太子比朱元璋先死），朱元璋第四子朱棣起兵谋反，夺得帝位，并对朱允炆属下忠臣进行了残酷的杀戮与凌辱。

永乐（明成祖朱棣年号）三年至宣德（明宣宗年号）八年，宦官郑和奉大明皇帝之命，先后七次率领强大的舰队远航。在此期间，郑和等人途经西太平洋、印度洋，总共访问了三十多个国家和地区。郑和下西洋促进了大明帝国与海外各国之间的联系，弘扬了中华国威，是中国古代史上最后一项世界性的盛举。

花鼓久唱　胡弦又弹

【注释】

花鼓：指凤阳花鼓，此处隐喻大明帝国的统治（明太祖朱元璋为凤阳人氏）；胡弦：指源于少数民族的丝弦乐器，此处隐喻元、清（满族）等少数民族政权的统治。

【解析】

明朝是中国历史上唯一一个夹于两大少数民族政权之间的朝代。与宋亡元兴不同，明亡清兴存在着太多的偶然因素。大清帝国的开辟者最初根本就不具备统一中国的实力与雄心，然而，在范文程、吴三桂等汉人的竭力促成之下，汉族政权终于覆灭，关外的君主成为了中原的皇帝。

八旗猛烈　十室隳残

【注释】

八旗：此处指清军；十室：此处指家家户户；隳（huī）残：衰败残破。

【解析】

清军入关后，曾大肆杀戮各地抗清人士及无辜平民。

细删坟典　强改衣冠

【注释】

细：仔细；坟典：三坟五典，此处泛指古代典籍；强：迫使；衣冠：服饰。

【解析】

清代是中国文字狱最为惨烈的时代，仅乾隆一朝，所兴起的文字狱便达一百三十余起，其负面影响远远超越了秦始皇的"焚书坑儒"。同时，清代统治者还下诏编撰《四库全书》，对大量古籍进行了禁毁、削删、篡改。

为削弱汉人的民族特征，清军入关后，通过暴力杀戮的方式，迫使汉人"剃发易服"。从此，传承了几千年的汉族服饰，便从普通汉人的日常生活中基本消失了。

扰绥奴婢　震慑戎蛮

【注释】

扰绥（rǎosuí）：驯化、安抚；奴婢：清廷统治者视官吏、人民一律为奴婢；震慑：震惊、威慑；戎蛮：旧指西部、南部少数民族及邻国，亦可泛指四夷。

【解析】

"扰绥"、"奴婢"、"震慑"、"戎蛮"，这一串词汇充分展示了清廷统治者不可一世的气焰。"康乾盛世"是中国历史上最令人悲哀的"盛世"。不求有功、但求无过的庸官；欺上瞒下、贪得无厌的污吏；争名逐利、缺乏信仰的书生；但求温饱，麻木不仁的平民……数十年后，当清廷统治者还在为"天朝盛世"沾沾自喜之时，西方列强已将炮口对准了中国。中华民族几千年来最黑暗、最衰落的时代，就此拉开了序幕。

欧师美旅　锐炮坚船

【注释】

欧师：欧洲军队；美旅：美洲军队；锐炮：精良的火炮；坚船：坚固的船舰。

【解析】

西元1840年，英国军队率先以锐炮坚船打开了大清帝国的国门，此后，欧洲、美洲，乃至亚洲日本的侵略者纷至沓来。腐败无能的清政府屡战屡败，最终只得摇尾乞怜，签下了一系列丧权辱国的不平等条约。

惕兢揖盗　慷慨和蕃

【注释】

惕兢：战战兢兢；揖（yī）盗：向强盗作揖行礼；慷慨：大方，不吝啬，此处有讽刺之意；和：求和、取悦；蕃：泛指域外或外族，此处指帝国主义列强。

【解析】

"宁赠友邦，不予家奴"、"量中华之物力，结与国之欢心"、"不可衅自我开"……这一系列令人作呕的"名言"，恰恰就是晚清政府的外交守则。

昼消积雪　夜涌狂澜

【注释】

消：消融；积雪：此处隐喻专制制度；涌：涌起；狂澜：此处隐喻革命风浪。

【解析】

中国两千年的君主集权制度，在清代达到了极端。然而，西方列强的炮火却轰散了帝制的"积雪"，中华民族开始觉醒，一场革命的"狂澜"即将席卷神州大地……

金銮骤废　火凤频燃

【注释】

金銮（luán）：帝王车驾上的装饰物，此处隐喻帝制；骤：突然、屡次；火凤：传说凤凰浴火而涅槃，此处以火凤隐喻中国。

【解析】

西元1911年，辛亥革命爆发，清帝溥仪被迫退位，孙中山等革命党人废除帝制，开创了中华民国。然而，中国这一浴火凤凰，并没有立即获得重生，军阀混战、外寇入侵……接连不断的战火，仍然在神州大地上燃烧着。

秣陵惨怖 缅甸辛酸

【注释】

秣（mò）陵：南京别名；惨怖：凄惨恐怖；缅甸：国名，与中国西南接壤；辛酸：艰辛酸楚。

【解析】

西元1937年7月7日，日本发动大规模侵华战争，同年12月13日，南京沦陷。日军在南京及附近地区进行大屠杀，死亡人数超过三十万人。

西元1941年底，太平洋战争爆发，日军入侵缅甸，企图切断滇缅公路。次年，国民政府派遣十万精兵组成远征军奔赴缅甸，与英国军队联合抗日。这是一场极其艰苦的战役，由于英军溃败逃离，尽管中国远征军英勇作战，但亦只得撤退。十万远征军屡经血战，最终只有四万余人安全撤离。

粟枪驱寇　镰斧劈山

【注释】

粟：指小米；镰斧：中国共产党的党徽，镰象征农民，斧（后改为锤）象征工人。

【解析】

中国共产党依靠小米加步枪，打败了侵略者，并劈开重重大山，解放劳动人民，创建了中华人民共和国。

凿穿愚昧　扫净冥顽

【注释】

冥顽：愚钝无知。

【解析】

　　作为新中国的缔造者，中国共产党大力开展全民教育，从而提升了群众的文化力，树立了社会的道德力，解放了民族的精神力。

红霞普照　碧宇偕攀

【注释】

红霞：指朝霞；普照：普遍地照耀；碧宇：青天；偕：共同。

【解析】

东方红的光芒，照亮了中华人民共和国的每一寸土地，引领全国人民携手共进，攀上一座又一座的高峰，直至冲破云霄，遨游太空。

先哲所知　今我之资

【注释】

先哲：往昔的智者、学者；资：资本、财富。

【解析】

先哲通过学习、实践、思考、著述，为我们留下了宝贵的精神财富。

卷丰旨博　意畅魂驰

【注释】

卷：指书卷；旨：意义；博：博大、广博；畅：畅快、舒畅。

【解析】

中华古典文献浩如烟海、博大精深，不时令读者心驰神往，飞入多姿多彩的精神世界。

白马诡辩　青牛玄思

【注释】

白马：此处指"白马非马"之典故；诡辩：看似有理，实则颠倒是非之论；青牛：老子的坐骑，此处借指老子；玄思：玄妙深奥之思。

【解析】

公孙龙是战国时代"名家"学派的代表人，一贯善于诡辩。据说，有一次他骑着白马过关，关吏拦住他道："这里只许过人，禁止过马，所以你的白马不可以过去。"于是，公孙龙便展开如簧之舌，说道："'白'是一种颜色的概念，'马'是一种形状的概念，颜色不是形状，形状不是颜色，说形状就不能说颜色，说颜色就不能说形状，你怎么能把颜色和形状混为一谈呢？总而言之，言而总之，白就是白，马就是马，'白马'根本就不是'马'……"关吏被这一番莫名其妙的议论搞得七荤八素，摸不着头脑，最后只好任由公孙龙骑着那匹"不是马的白马"，得意洋洋地过了关。

老子外号"太上老君"，是春秋时代道家学派的代表人，此人仿佛是外星球上掉下来的一个千古之谜，其生卒年月永远无人知晓。作为一个人（而不是传说中的神仙），老子对人类最大的贡献，就是留下了一篇阐述天地大道的五千字文——《道德经》。"道可道，非常道。名可名，非常名……玄之又玄，众妙之门"，这正是《道德经》的第一章，至于其中内涵，那就有劳读者自己去慢慢思索了。

商韩利害　孔孟孝慈

【注释】

商韩：指商鞅、韩非，两人俱为先秦时期法家学派代表人；利害：此处指兴利除害的法家思想；孔孟：指孔丘、孟轲，两人俱为先秦时期儒家学派代表人；孝慈：孝顺（长辈），慈爱（晚辈）。

【解析】

法家最显著的特征就是重视功利，推崇霸道。在特定历史时期，法家的确可以促使一个国家迅速富强。可惜，法家之弊病在于只论"硬实力"，忽视"软实力"，因此，奉行"法术"的政权往往易于一时成功，但却难于长治久安。

儒家是中国古代影响力最大的学派，其核心思想为"仁义"。儒家之"仁义"，是以"子孝父慈"为基础的。所谓"老吾老以及人之老，幼吾幼以及人之幼"，这种推己及人、由亲及疏的"爱"，虽然不够博大，不够无私，但却更符合凡人天性。

兵家有策　墨者无私

【注释】

兵家：先秦学派之一，主要从事兵法研究及实践作战；策：策略，计谋；墨者：墨家学派信奉者。

【解析】

《武经七书》是宋代官方颁行的兵法丛书，其中居然有"六书"（《孙子兵法》、《吴子兵法》、《司马法》、《太公六韬》、《黄石公三略》、《尉缭子》）都诞生于先秦时期。由此可见，我国古代军事理论在先秦已近成熟，而之后千百年间，却似乎没有太大进步。

墨家创始人墨翟，是一位关心劳动人民的知识分子，他身体力行地反对霸权战争，并缔造了声势浩大，足以与儒家学派相抗衡的墨家学派。墨家提倡"兼爱"，即不分彼此、不问亲疏的爱。墨者多为贫苦农民及小手工业者，他们团结互爱，形成了一个准军事化管理的民间团体。墨家学派的思想及行为，无疑会招致专制政权的反感、打压。因此，在两千多年的中华帝制史（秦初至清末）之中，我们几乎找不到墨者的身影。

观星邹衍　问稼樊迟

【注释】

观星：观察星象；邹衍：先秦时期阴阳五行学派代表人；稼：种植，亦泛指农业劳动；樊迟：孔子学生，曾向孔子请教农事。

【解析】

战国时代有个人特别能侃，他要么不开口，一开口就是太阳啊！星星啊！月亮啊！苍天啊……颇有一股对天上之事了如指掌的风范。于是，大家将他这种说话方式，称为"谈天"。此人就是阴阳五行学派代表人邹衍。

阴阳五行学派认为，自然界由土、木、金、火、水这五种相生相克的物质组成，而邹衍则提出，历代王朝的兴衰，也是根据五行之德规律而进行的。譬如夏朝以木德而王，那么接下来的商朝则以金德而王，因为金属是可以砍断木头的。再譬如商朝以金德而王，那么接下来的周朝则以火德而王，因为烈火是可以融化金属的……这种看似无稽的学说，却令后世帝王深信不疑，奉为圭臬。

先秦时期还有一个注重农业生产的学派——农家。估计种地在古代也是一项含辛茹苦，默默无闻的工作，所以农家几乎没有什么著名人物。据《论语》记载，孔子的学生樊迟，倒是对农业颇有兴趣，可孔子是大教育家，只喜欢培养经天纬地、治国安邦的圣人、贤人、贵人、大人，因此爱好种地的樊迟，只能被孔子骂为"小人"喽！

斩蛟驭鹤　跨象乘狮

【注释】

斩蛟：传说晋代道士许逊曾斩杀蛟龙，为民除害；驭鹤：传说周灵王之子王子乔在嵩山驭鹤成仙；跨象：佛教普贤菩萨坐骑为白象；乘狮：佛教文殊菩萨坐骑为青狮。

【解析】

道教文化与佛教文化，俱为中华文化的重要组成部分。

法休妄悟　戒可恒持

【注释】

法：道法、佛法，亦可指宇宙真理；休：不可、不要；妄悟：胡乱地、自以为是地"领悟"；戒：道教、佛教戒律，亦可指人生规范；恒持：长期、永恒地遵守。

【解析】

道法玄妙，佛法精深，非凡人可以理解，但是只要恪守戒律，那么至少也可以成为一名合格的道教徒、佛教徒。佛曰：以戒为师。为人处世亦应如此。

真佛劝善　伪僧媚时

【注释】

劝善：劝勉、鼓励善心、善行；媚时：逢迎时风，取媚世俗。

【解析】

某些僧侣身穿云锦袈裟，口念阿弥陀佛，可实际上却是三毒（贪、嗔、痴）俱全，五戒（不杀生、不偷盗、不邪淫、不妄语、不饮酒）常犯。为了谋取利益，他们可以竭力逢迎时风、尽心取媚世俗。这种人只不过是经营特殊商品的贩子而已，绝对当不得"和尚"二字。

常存正念　莫祷淫祠

【注释】

常：长久、经久不变；正念：此处指正确的信念；祷：祭祀、祈祷；淫祠：非法祠庙，此处指不正当的信仰对象。

【解析】

某些迷信者以为只要烧上几炷香，布施几个钱，就能获得神佛保佑，从而添福添寿，这种想法不仅愚昧，而且有毁神、谤佛之嫌！试想，神佛又不是贪官，怎么可能接受凡人好处，然后为之打开方便之门呢？道教、佛教的本旨，都是劝人向善。那些披着宗教外衣，装神弄鬼、牟利敛财的个人及组织，均应被打入淫祠、邪教的行列！

随缘似懒　格物若痴

【注释】

随缘：依顺缘分，不强求改变命运；懒：怠惰；格物：穷究事物之理；痴：痴迷。

【解析】

某些佛教徒喜欢拿"随缘"作为消极的借口，殊不知，"种瓜得瓜，种豆得豆"才是佛法的真谛。只有辛勤播种"善因"，方能遭逢"善缘"，收获"善果"。

格物致知是儒家学派的重要课题。明代大儒王阳明曾经对着一片竹林苦思数日，以求参悟竹子之中所蕴涵的深义。然而，直到面色苍白，病倒在地，他也未能想出一个所以然来。"阳明格竹"的典故告诉我们，事物之真理并非静坐冥思就可以探其究竟的。

勉探精粹　渐却瑕疵

【注释】

勉：勉力；精粹：此处指传统文化之精华；渐：逐步；却：去除；瑕疵：此处指传统文化之糟粕。

【解析】

对于传统文化，我们既不能盲目接受，更不能全盘否定。"勉探精粹，渐却瑕疵"才是正确的传承方式。"渐"字表示了一种审慎的态度。面对不够了解、未能掌握的文化遗产，万万不可不假思索，就迫不及待、轻率粗暴地将之打入糟粕行列。

嬴政焚书　刘彻尊儒

【注释】

嬴政：秦始皇的姓名；焚书：秦始皇在位期间，曾下令焚烧民间私藏典籍，并禁止私人讲学；刘彻：汉武帝的姓名；尊儒：汉武帝在位期间，曾实行"罢黜百家，独尊儒术"的政策，确立了儒家学派的正统地位。

【解析】

"嬴政焚书"与"刘彻尊儒"行为固然有异，但目的却基本一致：即钳制民众思想，巩固专制统治。

独裁专制　异轨殊途

【注释】

独裁：总揽大权；专制：独断专行；异轨：不同的方式；殊途：不同的途径。

【解析】

虽然，"嬴政焚书"与"刘彻尊儒"的目的基本一致，但是由于两人采取的手段有异，因此所获得的结果也截然不同。秦始皇"焚书"之举，为他招来了百世骂名，而汉武帝"独尊儒术"的政策，却被后世沿袭了下来，其影响直至帝制覆灭，亦未完全消除。

仆非轻贱　君自寡孤

【注释】

仆：奴仆，亦为古人对自己之谦称；轻贱：下贱、卑微；君：君主，亦为古人对他人之敬称；寡孤：孤单、孤独，"寡人"、"孤家"亦为古代君主之自称。

【解析】

平民百姓、底层文人，即使身份再低下，只要能具备"独立之精神，自由之思想"，那就绝对不是下贱、卑微之徒，而专制帝国的君主，则是真正意义上的"孤家寡人"。

澹然朱紫　妙矣莼鲈

【注释】

澹然：恬淡貌；朱紫：朱衣、紫绶，此处指高级官职；莼鲈：莼菜、鲈鱼，晋人张翰曾因思念家乡莼菜、鲈鱼之美味而辞官归乡。

【解析】

放下功名利禄，才能畅享生活的真正乐趣。

奉亲首责　报国宏图

【注释】

奉亲：奉养父母；首责：首要的责任；报国：报效国家；宏图：宏伟的计划，远大的谋略。

【解析】

普通人即使没有能力为国家作出太多贡献，但最低限度也要完成自己的"首责"：竭力奉养父母。

睦友以信　悦妻如初

【注释】

睦：亲近、和好；以：凭借、依仗；悦：喜爱、取悦；初：当初。

【解析】

对待朋友，应该诚信守诺，不可言而无信；对待妻子，应该一如既往，不可喜新厌旧。

爱当掷果　贞只还珠

【注释】

掷果：晋人潘岳相貌俊美、文采出众，其驾车出游时，常有妇女向车中投掷水果以示爱慕；还珠：唐人张籍曾作《节妇吟》，有句曰："还君明珠双泪垂，恨不相逢未嫁时"。

【解析】

"掷果"是甘心赠与，"还珠"是拒绝领受。贞是爱的基础，爱是贞的前提。

女宜立业　男亦入厨

【注释】

宜：应该、适宜；立业：建立、成就事业；亦：也（可以），也（应该）；入厨：下厨烹饪，此处泛指做家务。

【解析】

"男主外，女主内"，显然已不合时宜。

礼须微薄　仪忌粗疏

【注释】

礼：此处指礼金、礼物；须：应当；仪：仪态、礼节；粗疏：粗率、疏忽。

【解析】

俗语有云："礼多人不怪"，所谓"礼"，应该是礼仪，而不是金钱、物质。当代社会红白喜事的礼金，往往高达数百乃至数千、数万，完全不符合普通人的收入水平。这种浮夸之风，只会增加个人负担，却未必能够促进人际关系。

禁奢从俭 守洁去污

【注释】

禁：禁止、杜绝；从：采取、按照；洁：高洁、廉洁；去：去除、远离；污：污秽、腐败。

【解析】

能节俭者，才能彻底远离污秽，保持廉洁。

理争尺寸 财舍锱铢

【注释】

舍：放弃、舍弃；锱铢：古代计重单位（四分之一两为一锱，六分之一锱为一铢），此处指少量钱财。

【解析】

对于真理，应该尺寸必争，对于钱财，则不应锱铢必较。

临危谨慎　闻诟糊涂

【注释】

临危：面对重大危险；闻诟：听闻辱骂。

【解析】

遇见危难时，只有保持头脑冷静，谨慎行事，才能逐步脱离险境。"诟"既可以指他人对自己的辱骂，亦可以指他人对他人的辱骂。无论如何，既然是"辱骂"，那么听过之后，就应该权当未曾入耳，以免为无聊之人、无聊之话费时费心。

华夏巍峨　文章耸峙

【注释】

华夏：中华古称；巍峨：高大雄伟；耸峙：挺拔、矗立。

【解析】

华夏民族犹如高山一般雄伟，华夏文学犹如峻岭一般挺拔。

窥测豹斑 步趋麟趾

【注释】

窥测：窥探揣测；豹斑：古语有云"管中窥豹，时见一斑"，此处指华夏文学之部分风采；步趋：追随、效法；麟趾：此处指文坛前贤。

【解析】

几千年来，华夏先民留下了数以万计的经典文章，我们不可能将之读尽、读全，所以只能"管中窥豹"式地领略其中部分风采。然而，只要我们努力追随、效法前贤，自然能有所领悟，从而不断提高自身的文化水平。

断竹鸣歌　结绳纪事

【注释】

断竹：古人制作弹弓时的一个步骤；结绳：文字产生之前，人类用以记载、传递信息的方式。

【解析】

"砍下竹子，续上竹子，弹出土丸，追打兔子"，据说，远古时代有个原始人在打猎时，忽然诗兴大发，于是喊出了这么一首千古绝唱（原诗为"断竹、续竹、飞土、逐肉"，或曰此诗为孝子所作，不足为信。另，以土丸之威力，所能追打之"肉"，恐怕不会是什么虎豹熊罴，估计也就是兔子之类吧）。

诗歌也许是世界上唯一一种比文字出现得更早的文学体裁，当原始人还在结绳纪事之时，诗歌便开始在人们的口中传唱了。人类的语言水平、文学水平是在逐步发展的，当代某些学者认为《诗经》、《离骚》这类四言、杂言古体诗才是汉诗的源头正宗，否认唐诗、宋词的完善形式，这种人似乎更应该穿越到远古时代，去领略"断竹、续竹"的"美妙"与"高古"。

甲骨撰辞　鼎碑刻字

【注释】

甲骨：龟甲、兽骨，商周时期的文字载体；撰辞：撰写言辞（主要指卜辞）；鼎：上古器皿，为青铜文化代表。

【解析】

龟甲、兽骨、铜鼎、石碑，难道这些冷冰冰、硬邦邦的东西，就是上古人民记录文字的主要载体？或许，古人还曾经将文字书写在泥土上、沙子上、树皮上……只不过，我们这些后人恐怕是永远都看不见了！

嗟咏饥劳　颂吟祭祀

【注释】

嗟咏：嗟叹、吟咏；饥劳：饥饿、劳作；颂吟：歌颂、吟唱。

【解析】

中国诗源于劳作及祭祀，这应是无可争议的事实。然而，《公羊传解诂》有云："饥者歌其食，劳者歌其事"，由此可见，诗歌创作居然与饥饿也有着莫大关系。难怪自古以来的诗人，时常都得挨穷、挨饿呢！

藉此抒怀 因其阐志

【注释】

藉：凭借；抒怀：抒发心中的情感、想法；因：沿袭、依靠；阐志：阐述志向。

【解析】

"嗟咏饥劳，颂吟祭祀"只不过是诗歌创作的最初状态，如果中国诗永远都只是"我想吃饱饭，我想吃鸡腿；打猎射弹弓，种田流汗水；伟大的祖宗，英明的神鬼……"恐怕也没多大意思。当诗歌发展到一定阶段，诗人们纷纷发现，竟然有很多美女、帅哥对他们的作品抱有浓厚兴趣，出于异性相吸这一自然原理，春心萌动的诗人们，开始忘记饥饿、放下劳动、抛开祭祀，并将抒发情怀、取悦异性当成了创作的主要诉求。然而，在阶级社会中，事业是爱情的基本保障，诗人们仅靠嘴皮子、笔杆子（不好意思，当时似乎还不太流行笔杆子，常用书写工具应为小刀子），估计很难得到如花美眷。既然如此，于是乎，阐述志向、发泄牢骚（理想破灭后），便成为了中国诗最重要的主题。

荷锄展喉　抛笏戟指

【注释】

荷（hè）锄：扛着锄头；展喉：放开喉咙（歌唱、吟咏）；抛笏（hù）：抛却上朝的笏板，指辞官；戟指：伸出食指及中指指向他人，其形如戟，表示愤怒或勇武之状。

【解析】

诗人并不是一份美差，当今诗人的稿费通常都少得可怜，而上古时代的诗人，恐怕连那一点点稿费也是没有的。不过，诗歌应该是世界上最为经济的娱乐形式之一（无须娱乐道具、无须娱乐场地、甚至无须专门的娱乐时间）。因此，诗人以及诗歌爱好者们，可以一边抡着锄头干活，一边放开喉咙吟诗。

当然，也有不少诗人有幸为官，小日子本来过得挺滋润。可诗歌却是一种能够提升智商，并鼓动情绪的艺术。在那个混乱的时代，头脑清醒、心潮澎湃的官员诗人们，有时难免会对着阴暗、污浊的朝堂戟指怒目，慷慨陈词。结果，他们只好放弃官位，然后一边游荡，一边去尽情地写诗喽！

抱蕙兰芬　吐蔷薇刺

【注释】

蕙兰：中国原产花卉，被视为清雅、坚贞的象征；蔷薇：中国原产花卉，花枝密布小刺。

【解析】

诗可以怨。尽管诗人的作品，往往不乏讽人刺世的锋芒，但充满诗人内心的，却是对人类、对世界的爱，而不是恨。

骚屈哀民　漆庄避仕

【注释】

骚屈：即战国时代楚国大诗人屈原，著有长诗《离骚》，故后世称之为骚屈；哀民：关心、哀怜人民；漆庄：即战国时代宋国思想家、文学家庄周，庄周曾任漆园吏，故后世称之为漆庄；避仕：拒绝为官。

【解析】

屈原因投身政坛而黯然赴死，庄周因远离政坛而自得其乐，他们分别体现了中国传统文人的两种常态。

盲岂误编　腐犹著史

【注释】

盲：失明，春秋时代鲁国史官左丘明为失明人士，故后世称之为盲左；岂：哪里，表示反问；误：耽误、妨害；编：此处指史册；腐：汉代史官司马迁曾受腐刑，故后世称之为腐迁。

【解析】

失明，也许是最严重的残疾；腐刑，也许是最难忍的侮辱。然而，左丘明与司马迁在遭遇如此挫折之后，仍然能坚持不懈，编撰出史学名著《国语》、《史记》，后世的失意文人们，又有什么理由消极懈怠，怨天尤人呢？

据说，《离骚》、《庄子》（庄周及其弟子所著）、《左传》（左丘明著）、《史记》，被称为中国古代四大奇书。如此看来，明人将《水浒传》、《三国演义》、《西游记》、《金瓶梅》冒称为四大奇书，则不免有些唐突前贤，误导后生了。

萧瑟毫端　扶摇胸次

【注释】

萧瑟：秋风吹袭草木之声，亦可指寂寞、凄凉之景象；毫端：毛笔笔尖；扶摇：暴风由下向上之势，此处比喻豪迈、奋发之心态；胸次：胸间。

【解析】

萧瑟的人生、飘零的身世，未必会影响诗人、才子的心境。

倚案抚膺　破霄振翅

【注释】

倚案：身体靠着书案；抚膺（yīng）：抚摩胸口，表示哀叹、悲愤等；破霄：冲破云霄。

【解析】

诗人们！才子们！不必哀叹，也不必悲愤！给心灵插上翅膀吧！让我们冲破云霄，飞入海阔天空的精神世界……

瑶琴古韵　牙板新腔

【注释】

瑶琴：古琴之美称；牙板：一种打击乐器。

【解析】

瑶琴、牙板俱为中国传统乐器，瑶琴出现的年代应远远早于牙板。此处以瑶琴、牙板，借指诗、词。

濯莲沁酒　漱玉含霜

【注释】

濯（zhuó）莲：此处为"清水出芙蓉"之义（芙蓉乃莲花之别名）；沁：渗入、透出；漱玉：泉水冲石（声若击玉）。

【解析】

一濯一沁、一漱一含，仅看字面，便已妙趣横生。

"酒仙"李白有句曰："清水出芙蓉，天然去雕饰"，这两句诗恰恰象征着他的诗风。李清照是《漱玉词》的作者，她的后半生饱经风霜、历尽艰苦。因此，"濯莲沁酒"、"漱玉含霜"可以分别看做是李白、李清照的写照。

诗宗老杜　词祖重光

【注释】

宗：尊奉、宗仰；老杜：即诗圣杜甫；祖：效法、承袭；重光：即南唐后主李煜（李煜字重光）。

【解析】

作诗应学杜甫，不宜学李白；填词应学李煜，不宜学苏轼。学杜甫、李煜不成，是所谓"刻鹄不成尚类鹜"；学李白、苏轼不成，是所谓"画虎不成反类犬"。

律工沈宋　艺让苏黄

【注释】

律：指传统诗词的格律；工：擅长、工整，此处义为"比……更擅长、更工整"；沈宋：指初唐诗人沈佺期、宋之问，两人皆以精于格律著称；艺：才艺；让：此处义为"不如、逊色于"；苏黄：指宋代大诗人、大词人、大书法家苏轼、黄庭坚。

【解析】

诗词格律是古人根据汉字特性（单音节、方块字、有四声）逐步探索、研究、制定出来的自觉韵律形式。初唐格律尚未完善，即便是沈佺期、宋之问，在格律方面也未必及得上后世的杜甫、李煜。然而，杜、李二人都只擅长一项文学体裁，论起多才多艺，恐怕就不如苏轼与黄庭坚这两位时代更晚的才子了。

文学亦如科学一般，理应随着社会的发展而不断进步。只有登上巨人的肩膀，才能站得更高，看得更远。

桃源遗迹　柳岸余觞

【注释】

桃源：即桃花源，东晋大诗人陶潜曾作《桃花源记并诗》，表达了自己的人生理想；遗迹：遗留的痕迹；柳岸：即杨柳岸，北宋大词人柳永曾作《雨霖铃》，有句曰："今宵酒醒何处？杨柳岸、晓风残月"；觞：酒器，此处比喻宋词这一文学形式。

【解析】

"诗庄词媚"。诗更适宜于阐述志向，词更适宜于抒发情感。

艳撩蝶舞 醉激鹰扬

【注释】

艳：绮艳、柔媚，此处承接上文之"桃源遗迹"；撩：撩动、招引；蝶舞：此处比喻婉约的诗风；醉：此处承接上文之"柳岸余觞"；激：激发；鹰扬：威武貌，此处比喻豪放的词风。

【解析】

诗言志，词传情，然而，李商隐式的婉约诗，辛弃疾式的豪放词，在诗坛、词坛也分别占有着一席之地。

曲喧茶社　赋售椒房

【注释】

曲：一种文学体裁，盛行于元代；喧：喧腾；茶社：茶寮、茶馆，此处泛指市井；赋：一种文学体裁，盛行于两汉六朝；椒房：汉代殿名，此处泛指宫廷。

【解析】

曲是典型的通俗文学，赋是典型的高雅文学。也许，太通俗或者太高雅，均不能满足各阶层读者的审美趣味。因此，曲、赋在文学史上的地位，似乎及不上诗、词显赫。

赋以典雅、华丽著称，故而易获得上层人士的青睐。据说，汉武帝废后陈阿娇，曾耗费黄金百斤向大才子司马相如购买了一篇《长门赋》。由此可见，赋家的生活，应该过得比诗人宽裕些。

俚音跌宕　骈句铿锵

【注释】

俚音：民间俚俗之音；跌宕：音调抑扬顿挫；骈句：即对偶句，要求上下句字数相等、结构相对、词类相似，并重视声韵的和谐；铿锵：声调响亮，节奏明快。

【解析】

曲贵俚俗，赋多骈偶，两者各有其独特的审美价值。某些学者认为骈句会限制作者的表达，这显然是一种偏见。骈句创作难度较大，但只要能充分掌握个中技巧，那么自然就可以随心运用，并发挥出散文无法达到的艺术效果。

松龄话鬼　芹圃怜香

【注释】

松龄：指蒲松龄，清代小说《聊斋志异》的作者；话鬼：此处指谈狐说鬼；芹圃：即曹雪芹（雪芹别号芹圃），清代小说《红楼梦》的作者；怜香：怜惜、哀怜女子。

【解析】

《聊斋志异》与《红楼梦》分别代表着中国古代文言短篇小说和白话长篇小说的最高成就。

病魔噬体 呓语牵肠

【注释】

噬（shì）：吞、咬；体：身体；呓语：梦话；牵肠：牵动肝肠，比喻痴恋、思念之情。

【解析】

蒲松龄、曹雪芹都是病魔缠身、穷困潦倒的文人，然而，坎坷的命运却激发了他们的创作灵感。《聊斋志异》、《红楼梦》这两部看似荒唐梦呓的文学巨著，几百年来却令无数读者为之痴恋不已，甚至肝肠寸断。

谦益节妓　晓岚幸倡

【注释】

谦益：指钱谦益，明末名臣，后投降清廷；节妓：贞节之妓女，此处有讽刺之意；晓岚：指纪晓岚（名昀，字晓岚），清代御用文人；幸倡：受君王宠幸的倡优，倡优在古代是"贱业"，不同于当今社会的演员、艺人。

【解析】

"又要做婊子，又要立牌坊"，这句粗鄙不堪的脏话，用在明末大才子钱谦益身上，却是恰如其分。钱谦益早先自命为忠臣、义士，在大明帝国濒临灭亡之际，他和妻子（应为妾室，但钱谦益以正妻之礼待之）柳如是约定投湖殉国。可事到临头，钱谦益却腆着脸对柳如是说道："水太凉了，咱们还是别往下跳了吧！"然后便跑去磕头剃发，做了清廷的奴才。钱谦益降清之后，未能获得重用，于是他又恼羞成怒，再次把自己打扮成了"爱国志士"，经常在吃饱饭没事干的时候，抛洒着血泪，挥舞着笔墨，作诗缅怀前朝。说实话，钱谦益的诗写

得好像不错，字里行间往往弥漫着一股惊天地、泣鬼神的"忠愤"之情。

纪晓岚是清代御用文人，曾奉乾隆皇帝之命，负责编纂《四库全书》。为了迎合主子需求，他在编书时，对历代典籍进行了大面积的禁毁、削删、篡改，从而制造了一场难以挽救的文化浩劫。然而，他的这份"忠心"，并没有换来相应回报。在乾隆皇帝的眼中，他只不过是一个哈巴狗式的"倡优"而已，根本就没有资格"妄谈国事"。

笔加脂粉　愧及膏肓

【注释】

脂粉：胭脂香粉，此处指粉饰性文字；及：达到；膏肓：此处指内心深处。

【解析】

钱谦益、纪晓岚都是妙笔生花、却又"笔加脂粉"的才子。他们一个为自己涂脂抹粉，一个为清廷涂脂抹粉。不过，这两个人未必不知廉耻。惆怅、惭愧、悔恨，也许一直在煎熬着他们的内心。《新千字文》以钱谦益、纪晓岚作为最后述及的历史人物，此中含义，读者自当明了。

胜境欲描　旧籍易抄

【注释】

胜境：风景优美之处，亦指诗文之美妙意境；欲：想要；描：依样描摹；旧籍：古代典籍；易抄：易于抄袭。

【解析】

熟读前贤名作的学者，往往难免"见贤思齐"，意图临摹古人笔下的优美意境。于是，"置于唐人集中，可以乱真"（和唐人写得一模一样），成为了某些诗人的终极追求。结果，他们制造了一堆分文不值的赝品。

熟谙脉络　勿惑皮毛

【注释】

熟谙（ān）：熟知；脉络：条理；惑：迷恋、迷惑于；皮毛：此处指表层知识。

【解析】

阅读、研读各类书籍（包括《新千字文》），应该摸索、掌握内在条理，不要仅仅着眼于表层知识（如典故、辞藻等）。

行间璀璨　灯下寂寥

【注释】

行（háng）间：文章字句之间；璀璨：光彩夺目；寂寥：寂静、孤独。

【解析】

对于作者而言，只有忍受寂寥，才能创造璀璨。对于读者而言，只有忍受寂寥，才能感悟璀璨。

少年涉涧　壮岁弄潮

【注释】

涉（shè）涧：徒步走过山涧，此处比喻艰辛的学习；弄潮：在浪潮中嬉戏，此处比喻在时代大潮中尽情发挥能力。

【解析】

今天的拼搏，是为了将来的奋进。今天的积累，是为了将来的成就。

请呈朋辈　共励儿曹

【注释】

朋辈：志同道合的友人；儿曹：儿辈，此处亦指子孙后代。

【解析】

所谓"朋辈"，既可以是作者的朋辈，也可以是读者的朋辈。无论如何，希望《新千字文》能流传于世，成为中华儿女乃至世界人民的精神财富。

附录：古《千字文》

梁朝·周兴嗣 撰

天地玄黄，宇宙洪荒。日月盈昃，辰宿列张。

寒来暑往，秋收冬藏。闰馀成岁，律吕调阳。

云腾致雨，露结为霜。金生丽水，玉出昆冈。

剑号巨阙，珠称夜光。果珍李柰，菜重芥姜。

海咸河淡，鳞潜羽翔。龙师火帝，鸟官人皇。

始制文字，乃服衣裳。推位让国，有虞陶唐。

吊民伐罪，周发殷汤。坐朝问道，垂拱平章。

爱育黎首，臣伏戎羌。遐迩一体，率宾归王。

鸣凤在竹，白驹食场。化被草木，赖及万方。

盖此身发，四大五常。恭惟鞠养，岂敢毁伤。

女慕贞洁，男效才良。知过必改，得能莫忘。

罔谈彼短，靡恃己长。信使可覆，器欲难量。

墨悲丝染，诗赞羔羊。景行维贤，克念作圣。

德建名立，形端表正。空谷传声，虚堂习听。

祸因恶积，福缘善庆。尺璧非宝，寸阴是竞。

资父事君，曰严与敬。孝当竭力，忠则尽命。

临深履薄，夙兴温凊。似兰斯馨，如松之盛。

川流不息，渊澄取映。容止若思，言辞安定。

笃初诚美，慎终宜令。荣业所基，籍甚无竟。

学优登仕，摄职从政。存以甘棠，去而益咏。

乐殊贵贱，礼别尊卑。上和下睦，夫唱妇随。

外受傅训，入奉母仪。诸姑伯叔，犹子比儿。

孔怀兄弟，同气连枝。交友投分，切磨箴规。

仁慈隐恻，造次弗离。节义廉退，颠沛匪亏。

性静情逸，心动神疲。守真志满，逐物意移。

坚持雅操，好爵自縻。都邑华夏，东西二京。

背邙面洛，浮渭据泾。宫殿盘郁，楼观飞惊。

图写禽兽，画彩仙灵。丙舍傍启，甲帐对楹。

肆筵设席，鼓瑟吹笙。升阶纳陛，弁转疑星。

右通广内，左达承明。既集坟典，亦聚群英。

杜稿钟隶，漆书壁经。府罗将相，路侠槐卿。

户封八县，家给千兵。高冠陪辇，驱毂振缨。

世禄侈富，车驾肥轻。策功茂实，勒碑刻铭。

磻溪伊尹，佐时阿衡。奄宅曲阜，微旦孰营。

桓公匡合，济弱扶倾。绮回汉惠，说感武丁。

俊乂密勿，多士寔宁。晋楚更霸，赵魏困横。

假途灭虢，践土会盟。何遵约法，韩弊烦刑。

起翦颇牧，用军最精。宣威沙漠，驰誉丹青。

九州禹迹，百郡秦并。岳宗泰岱，禅主云亭。

雁门紫塞，鸡田赤城。昆池碣石，钜野洞庭。

旷远绵邈，岩岫杳冥。治本于农，务资稼穑。

俶载南亩，我艺黍稷。税熟贡新，劝赏黜陟。

孟轲敦素，史鱼秉直。庶几中庸，劳谦谨敕。

聆音察理，鉴貌辨色。贻厥嘉猷，勉其祗植。

省躬讥诫，宠增抗极。殆辱近耻，林皋幸即。

两疏见机，解组谁逼。索居闲处，沉默寂寥。

求古寻论，散虑逍遥。欣奏累遣，戚谢欢招。

渠荷的历，园莽抽条。枇杷晚翠，梧桐蚤凋。

陈根委翳，落叶飘摇。游鹍独运，凌摩绛霄。

耽读玩市，寓目囊箱。易輶攸畏，属耳垣墙。

具膳餐饭，适口充肠。饱饫烹宰，饥厌糟糠。

亲戚故旧，老少异粮。妾御绩纺，侍巾帷房。

纨扇圆絜，银烛炜煌。昼眠夕寐，蓝笋象床。

弦歌酒宴，接杯举觞。矫手顿足，悦豫且康。

嫡后嗣续，祭祀烝尝。稽颡再拜，悚惧恐惶。

笺牒简要，顾答审详。骸垢想浴，执热愿凉。

驴骡犊特，骇跃超骧。诛斩贼盗，捕获叛亡。

布射僚丸，嵇琴阮啸。恬笔伦纸，钧巧任钓。

释纷利俗，并皆佳妙。毛施淑姿，工颦妍笑。

年矢每催，曦晖朗曜。璇玑悬斡，晦魄环照。

指薪修祜，永绥吉劭。矩步引领，俯仰廊庙。

束带矜庄，徘徊瞻眺。孤陋寡闻，愚蒙等诮。

谓语助者，焉哉乎也。

后 记

童年时代，由于家境贫寒，我无缘接受系统、全面的教育。然而，当时却有三本小书，令我读后终身受益，那就是传统启蒙读物《三百千》（《三字经》、《百家姓》、《千字文》）。

成年后，我有幸成为了一名"文化人"。前些年，在一些朋友的开导、鼓励下，我抱着尝试的态度，创作了一篇《新三字经》。未曾想，《新三字经》甫经问世，便获得了来自各方面的支持及好评。感动之余，我觉得自己应该倍加努力，争取写出一些更趋成熟、更趋精美的作品，以报答读者对我的厚爱。

"占祥先生，《新三字经》极力弘扬道德，但却较少涉及历史、文化，这不免是种缺憾。"今年五月，我的忘年交，青年诗人赵缺忽然向我提出了这么一个意见。

"你说得对，我曾经与人民大学出版社的贺耀敏社长探讨过这个问题，贺社长认为，《新三字经》通篇反映了人文精神，因篇幅有限，所以不必求全。并且，目前《新三字经》已

发行数十万册，似乎也不宜再作修改、增补。"

"那么您就再写个《新千字文》，专门谈文论史吧！"赵缺说道。

"这个……"我一时犹豫了起来。三个字的"经"固然难写，可这四个字的"文"恐怕难度更大！我沉吟半晌，终于答道："你的提议很好，可我担心自己心有余而力不足。"

"有啥好担心的，您就写吧！您连《百花吟》那一百首七律都写了，还能被这《新千字文》给难住不成？"赵缺当即"否决"了我的担心。

我笑了笑，答道："那行，我写。不过你得和我一起写，否则我到底没有太大把握。"

赵缺爽快地答应了我的要求。从此，我和赵缺开始携手撰写《新千字文》。我提出了"以历史为线，以人物为点，以思想为光，以骈俪为彩"这一构想，并负责搜集资料、谋篇造句、形成初稿，而赵缺则负责推敲润色、增删文字、完善全篇。一有时间，我们就聚在一处，夜以继日地探讨、写作。

赵缺博览史书，精通骈文，与我堪称文字知己。不过，偶尔我们也会发生一些颇为激烈的争论。譬如，《新千字文》第八段的韵脚为"书、儒"等字，可赵缺却在这段文字中，增加了一联以"躯"为韵的句子。在我看来，按普通话念，"躯"

与"书、儒"并不押韵，可赵缺却认为，"躯"、"儒"二字在古代韵书中属于同一韵部。我们俩各持己见，互相辩难，最终只得决定，整篇《新千字文》必须既合今韵，又合古韵。这个决定无疑增加了创作难度，但却能兼顾普罗大众与学者专家的审美需求，从而使《新千字文》拥有更多读者。

据说，梁武帝时期的周兴嗣，只用一夜时间就完成了古《千字文》，而我和赵缺为了撰写《新千字文》，却耗费了若干个不眠之夜。显然，仅看速度，我们是远远不如古人了。不过，我和赵缺并无挑战先贤之意，如果这本《新千字文》能够对普及传统文化乃至复兴东方文艺，起到一点点作用，那我们便心满意足了！

高占祥
2009年10月8日夜